基礎透視 入門手冊

Nuomi諾米　編著

全華圖書股份有限公司

作者序
Foreword

出一本書的初衷……

「透視不重要，每天練習自然而然就會進步了」在我學生時期經常聽到這一句話。

即便過了十餘年，我已經在教建築透視了，仍時常聽到這句話，而且這句話是從會畫圖的人說出來的。我不禁思索著這段話語，為何會從畫圖的人嘴中說出來呢？

我將之解釋為——那些人非常會畫圖，作品十分優秀，但是在傳授上缺乏對於透視的理解，礙於顏面又不好意思說：「我不懂透視，還需要再研究。」，於是用搪塞的方式回覆：「透視不重要。」

在此並非要指責誰，這種想法是源於先前的教育環境，繪畫被塑造成一種抒發的管道、情緒的展現，對於繪圖的理性思考都被列為「限制想法的規則」，尤其是透視法。

「不理解規則，何來打破規則？」

　　透視法不是強制限制想法的一套規則，亦不會與任何的表現方式互相抵觸，它反而能讓繪圖者多一種思考模式，強化作品在畫面上的表現。

　　然而，我在目前市面上的透視教學書中發現了一個問題，其內容往往過於專業，圖像與解釋的方式也使初學者認為艱澀難懂，所以多數人一翻開書籍，便覺頭昏眼花，無奈道：「我是要學畫畫，不是要學數學。」

　　因此我期望讓這本書成為「讓初學者可以銜接專業書籍的橋樑」。

　　讓建築透視這塊領域能夠更容易入門，使學生和教師能更有效率地討論建築透視。此外，為了讓讀者外出寫生時方便攜帶閱讀，故將此書尺寸設定得比一般教學書籍小。

目錄
Contents

【線條與比例】
—— 一般繪圖的訣竅 ——

學透視之前先了解一些事情

　　不會運球的人無法打好籃球，不知如何握小提琴的人拉不出好音樂，凡事始於基礎，如此簡單的道理，在繪圖上卻容易被許多人忽略，而認為自己畫不好的主因在於透視。在此可以先問問自己能不能握著筆畫出一條直線，接著再進一步思考，能夠畫出好看的弧線嗎？是否具有能快速抓出物體比例的觀念呢？

　　在進入到透視的章節前，讓我們先來了解如何畫出好看的線條與快速抓比例。

訣竅一：運筆的方式

　　畫線條看似簡單，但要讓手腕的
肌肉記住畫好線條的訣竅卻需要長時間
的練習。接下來將介紹如何運用手指、
手腕、手肘的力量畫出好線條。

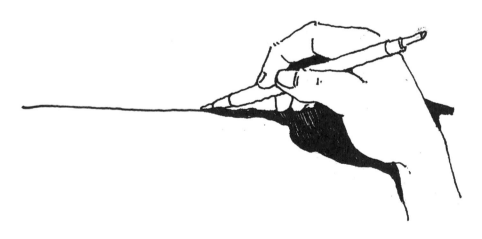

短線：運用手腕與手指的力氣便可。

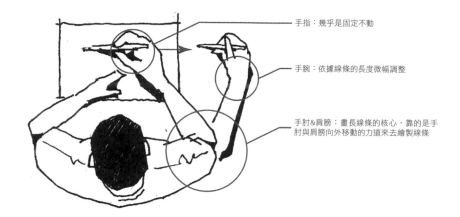

手指：幾乎是固定不動

手腕：依據線條的長度微幅調整

手肘&肩膀：畫長線條的核心，靠的是手肘與肩膀向外移動的力道來去繪製線條

長線：運用肩膀與手肘向外拉的力氣，千萬不要單靠手腕畫長線，很容易畫出弧線或者斷斷續續難看的長線。

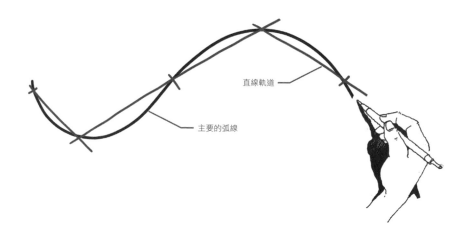

直線軌道

主要的弧線

弧線：剛開始可以先用直線建立軌道後，再將弧線畫上去。

等到習慣之後，便可以將手腕（小弧度）或手肘（大弧度）當成圓心，徒手畫出優美的弧線。

訣竅二：筆觸與質地

接下要說的是線條的筆觸與質地。如果線條沒有足夠的力道，畫面上的建築或空間很難被清晰的呈現出來。因此在繪製建築物時，圖像是否清楚明顯是一個非常重要的關鍵！所以必須讓線條保持乾淨俐落，此處將示範如何表現清晰的線條。

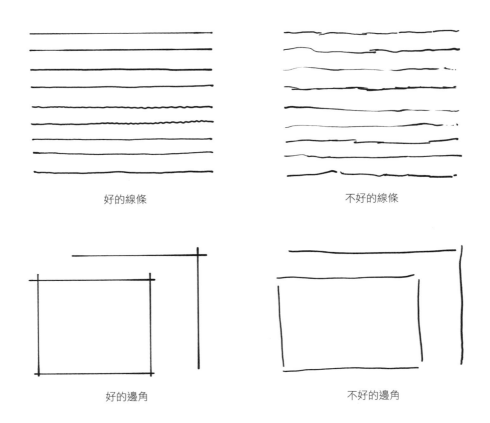

好的線條　　　　　　　　　　　　不好的線條

好的邊角　　　　　　　　　　　　不好的邊角

好的邊角關鍵在於「閉合」，別怕閉合的邊角線條突出，與不好的邊角表現相比可以瞬間辨別出哪個角是物體的輪廓線。

　　不論是長線、短線或弧線，若要表現空間的俐落感，建議線條一定要有頭有尾，千萬別小看這些線條的筆觸，要思考接下來所繪製的內容都是千千萬萬條線所編織出來的畫面，能說線條明確與否不重要嗎？

訣竅三：「筆」例尺

　　在無法單憑目視抓比例之前，請先乖乖地以手上的筆作為抓比例的工具來使用，建議以垂直水平線去抓取物體的比例，且無論任何物體都使用直線來去抓取會使過程更為容易、快速而精確。切勿執著在曖昧不明的角度與弧線裡，浪費往後畫圖的時間。

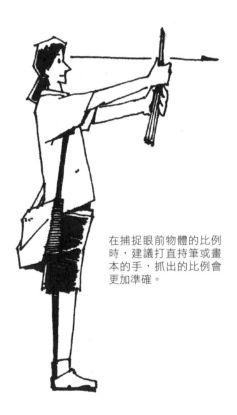

在捕捉眼前物體的比例時，建議打直持筆或畫本的手，抓出的比例會更加準確。

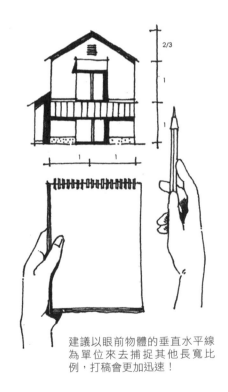

建議以眼前物體的垂直水平線為單位來去捕捉其他長寬比例，打稿會更加迅速！

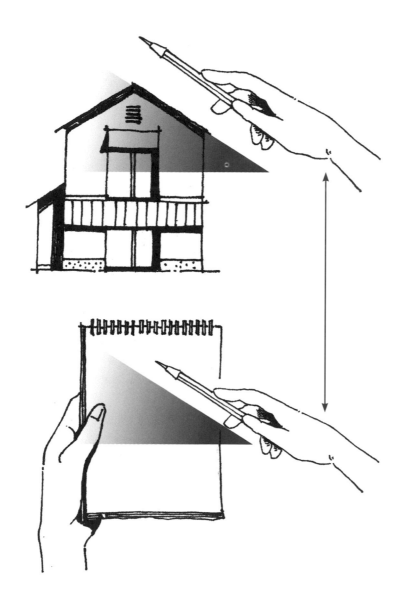

　　關於斜度的抓取，可以用筆去比對眼前的角度捕捉在紙張上，只要雙手有打直，抓取的斜度就不會有失誤的狀況，如此一來在面對角度的問題時就不需要再透過肉眼來瞎猜。

那些線條看似凌亂的作品……

　　相信讀者在看這個章節的時候，會感到疑問：「為何有些作品明明線條歪斜扭曲，甚至潦草，但畫面卻依舊好看呢？」其實那些線條看似凌亂的作品，都非常依賴自身的美感以及運筆的節奏與氣韻，且大多數好看的作品都會思考到一個關鍵，也就是接下來要一一講述的透視法！運用透視法去檢視那些「線條看似凌亂的作品」會發現大多數的作品都不會脫離太多透視法上的結構喔！

雖然很多人都會因為練線條很重要所
以馬上就拿了一張紙張畫上滿滿的直線與
橫線，但是我個人認為⋯⋯

「不要為了練線條而練，要邊畫邊練線條才對！」

這樣一次全畫完才能一併檢討畫面上的諸多問題。

【視平線】

― 畫面中的基準座標 ―

速寫上的透視

速寫是追求在短時間捕捉景物重點的畫法，但是沒有打好基礎，畫出來的畫面簡直無法入目⋯⋯

除了平時的繪圖練習之外，瞭解基礎透視對於畫圖的人來說是不可避免的事情。許多人會依靠描繪照片來去建構空間，但若是需要建構一個架空的世界，而能參考的資料又並非同一個角度時，沒有透視基礎的人往往只能叫苦連天。

為了在紙張上畫出具有空間感的畫面，接下來將透過透視中最重要的三個基礎——視平線、立方體、消失點來帶著大家逐步了解透視的世界。

視平線—畫面中的基準座標

　　視平線是在畫面當中最重要的座標，忽略這一條在透視法中最重要的一條線，無疑是自找麻煩。無奈的是視平線不會出現在完稿上，所以很多從立方體或者消失點進入透視世界的初學者，往往都忽略了這一條最重要的座標——視平線。

　　我們可以花點時間思考，人之所以會看見眼前的世界，是因為透過眼睛（鏡頭），那麼眼睛（鏡頭）的高度是不是會取決於畫面的視角呢？視平線就是用來判斷畫面中的視角最重要的座標。本章節將以「情境」的方式，帶大家瞭解看不見卻很重要的視平線。

假設前方有一群人⋯⋯

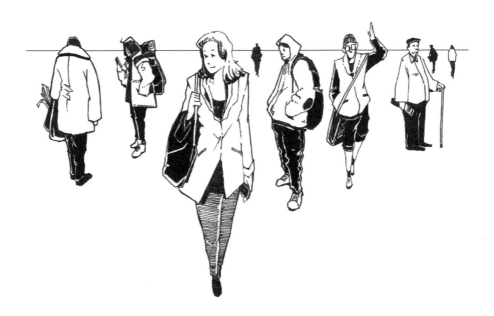

a. 站著看：假設觀察者的視線高度與前方的人物身高都差不多的時候，視平線會切中每一個人的頭部。

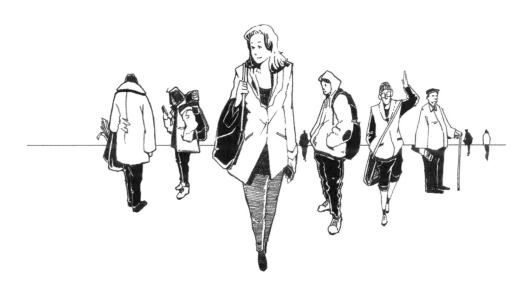

b. 坐在椅子上看：坐在椅子上時，視線高度降低，視平線不再切中每個人的頭部，而是會切中每
一個人的腰部。

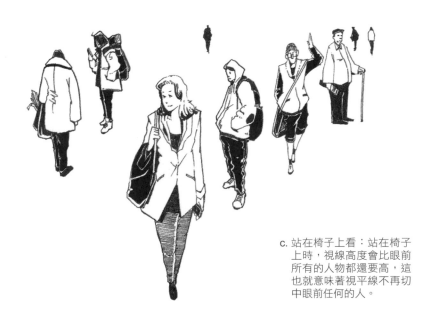

c. 站在椅子上看：站在椅子
上時，視線高度會比眼前
所有的人物都還要高，這
也就意味著視平線不再切
中眼前任何的人。

前方有一棟兩層樓高的老房子

a. 站在馬路上看：大多數的房子一層樓高大約是在三米至三米二左右，一般人的視線高度會落在建築物一層樓高的二分之一左右。

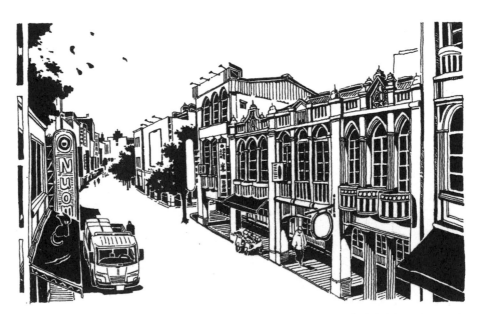

b. 站在對面二樓的房子看：這時候視平線就會切中第二層樓的部分，但整棟建築還是比站在二樓的觀察者視線高度還是來得高，所以看不到建築的屋頂。

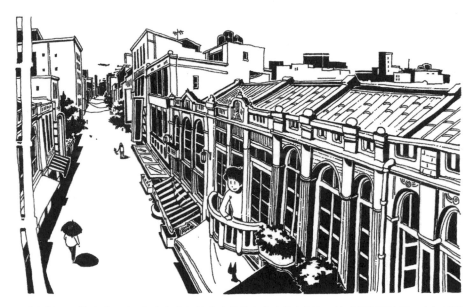

c. 站在對面三樓的房子看：觀察者的視線高度比前方的建築來得高，這時候視平線就不會切到該棟建築物，而是落在建築物的上方。

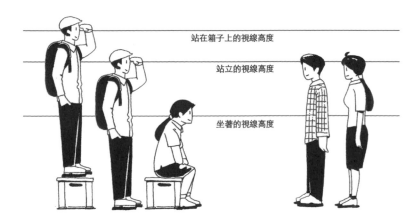

站在箱子上的視線高度

站立的視線高度

坐著的視線高度

視平線在哪？去街上散步吧！

　　視平線是一個概念，既然如此就不該只是用筆去畫、去磨練而已，而是要去了解生活周遭的事物與視平線的關係。這就是為何特別提倡畫家去寫生的原因，其目的就是要練習自身的觀察力。除了動手寫生之外還有什麼方式可以練習尋找畫面中的視平線呢？答案很簡單，去街上散步吧！當我們去街上散步的時候，就可以透過觀察來去了解自己的視平線在哪裡。

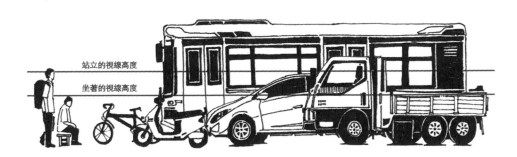

視平線與交通工具（立面）

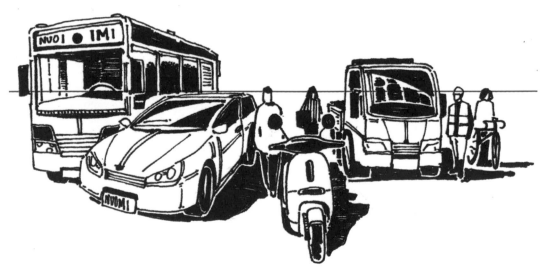

視平線與交通工具（透視）

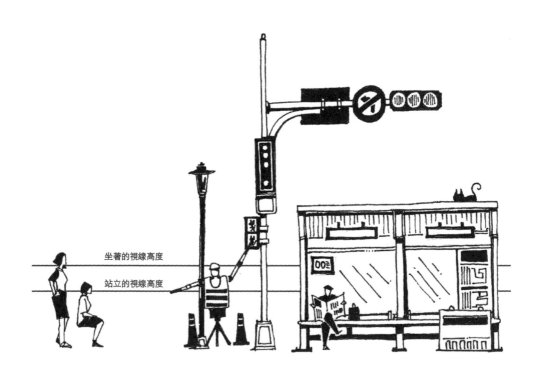

坐著的視線高度

站立的視線高度

視平線與街道傢俱（立面）

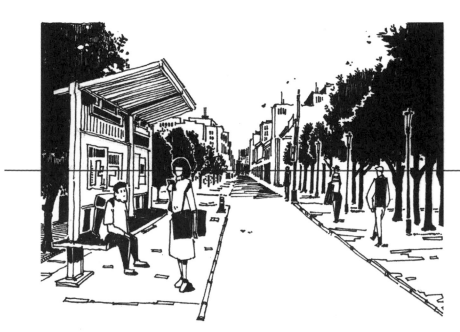

視平線與街道傢俱（透視）

如果真的很難理解視平線是什麼意思，就想像你所繪製的空間淹水了，而淹水的高度恰巧等同於你眼睛的高度，那麼淹水的水平線就是那條**視平線**！

為什麼要用「淹水」來形容？

初學者在畫抬頭或低頭的視角時，視平線的方向容易就跟著改變，其實視平線雖然有高低之分但並不會傾斜，因此為了將此概念講得更清楚，利用淹水法形容視平線

是最為適合的，畢竟沒有水平面會隨著視線方向傾斜吧？

至於「為何視平線的設定對整體畫面的透視有幫助？」這個原因我們留在「消失點」的章節一起解釋。

接下來的每個章節都會不斷地提到視平線，透過其他內容來深入了解視平線的用處，能使透視畫起來更加得心應手。

對了，補充一句話

一個畫面只會呈現出單一的視角，

所以……

「視平線在一個畫面當中只會有一條。」

【立方體】
— 物體的基礎架構 —

就像是把任何物體放在箱子裡一樣。

　　眼睛所見的任何物體，都可以透過立方體疊加、削減來建構。對於畫透視來說，無論是畫機車、空間或房子，都需要從立方體由簡入繁逐步去繪製成圖像。讀者一定看過不需以立方體打稿，即可直接將物體畫出來的畫家，要達到此種境界有兩種可能，第一種是透過不斷地寫生、繪畫來讓自己手眼合一，能夠看見什麼便畫什麼。第二種則是對於透視法非常熟悉，立方體的架構早已烙印在他們的腦海裡，看見物體時即可將其簡化成立方體的狀態，再將其繪製而出。兩種方式都可以將物體畫出來，前者雖然可以快速將畫面完成，但若是要套入到透視當中，將整個大空間的內容物彙整在一起，想必會十分困擾。後者在初期需經過一段時間的緩慢磨練（由方塊到物體的畫法），但到後期畫整體空間的時候，因為知道先從立方體抓好透視後，再去修飾細節的做法，所以能馬上得心應手！想要進一步了解透視，首先認識立方體的架構會讓後續繪圖事半功倍。

基礎幾何形體的操作

在畫物體前必須架構出一個立方體，因此要學習如何畫出在透視上正確的立方體，還有在立方體上操作的一些基礎的動作。

立方體的畫法

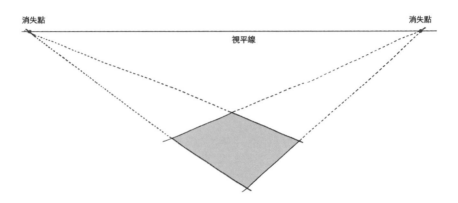

建立視平線與消失點後，依照消失點的位置在地板畫上一個四邊形的面。

此為立方體的長與寬。

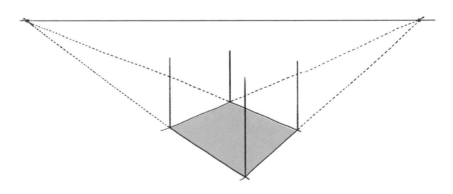

在地板建立一個面後，從面的四個頂點作垂直線。

此垂直線為立方體的高度。

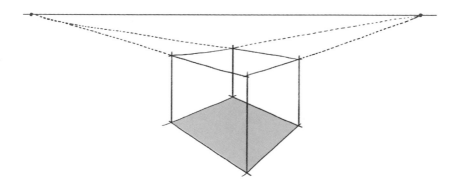

最後以其中一條垂直線決定高度後，拉出線條連接左右兩邊的消失點。

如此一來，立方體就藉由基本的透視法完成了。

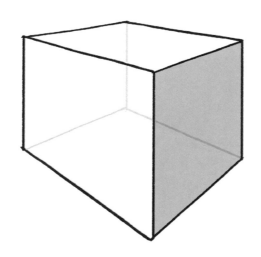

透視立方體的畫法必須要練到十分嫻熟。

因為接下來的形狀都要以這個立方體為基礎去做變化！

立方體分割與複製

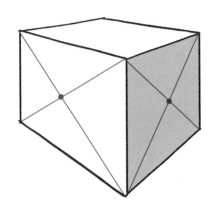

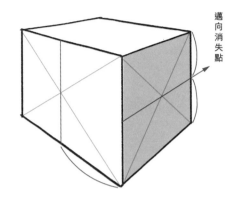

邁向消失點

a. 中心點

將立方體其中一個面的對角線連接所產生的交叉點便是此面的中心點

b. 對分

找到中心點之後，再畫一條經過中心點的垂直線或將中心點連接消失點，便可以將面的邊均分為二。

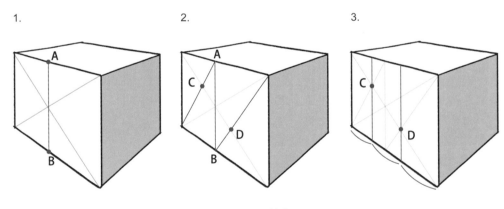

c. 三等分

當面的邊被對分後，會產生兩個新的點A、B，再將A、B點與對角連線產生點C、D，便可用C、D點將面三等分。

d. 複製

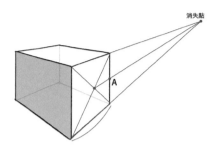

消失點

A

1.

找到面的中心點後,將此中心點連接消失點後,產生新的交點A。

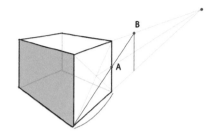

B

A

2.

將對角連接A點後繼續延伸出去產生新的交點B,藉由此交點畫出垂直線。

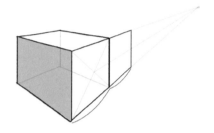

3.

將上下邊往消失點延伸連結至垂直線便完成一次複製。

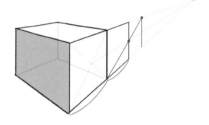

4.

若要持續複製下去,持續做重複動作便可。

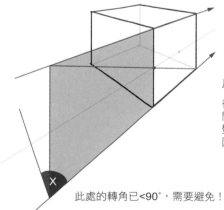

X

此處的轉角已<90°,需要避免!

反向複製

往消失點的反方向複製,要特別注意變形的問題,切勿複製到立方體轉角處低於90°,視覺上會感到不舒服,且此處已經超出視線範圍,盡可能避免繪製。

立方體的轉變

三角形

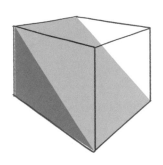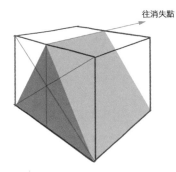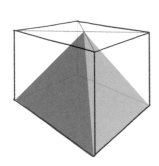

往消失點

圓柱體與圓錐

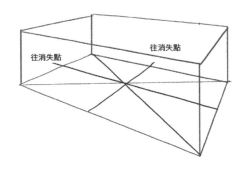

往消失點

往消失點

1.

在立方體其中一面畫上米字形，以便後續畫出符合透視之圓形。

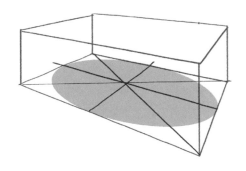

2.

在底部畫上橢圓。

3.

在另一面，也畫上相同的米字形。

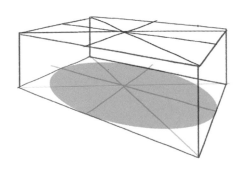

4.

依照需求畫出不同的圓錐、圓柱體。

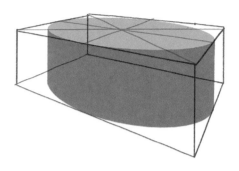

圓柱體

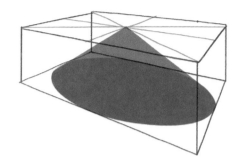

圓錐體

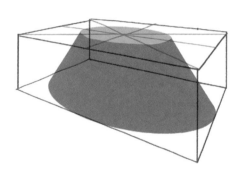

圓錐體

化繁為簡─把東西看得簡單一點

　　化繁為簡在透視當中非常的重
要，無論是寫生或者創作，都需要了
解物體的幾何架構，因為在幾何架構
當中就可以檢討透視與結構的問題，
而不是在直接描繪物體的輪廓後，才
發現透視架構畫錯，而浪費心力與時
間在錯誤的圖面上。

獨棟建築

獨棟的建築是初學者最適合練習的對象。雖然看到完稿上的附加物品似乎有些複雜，但從下方可以看到簡單的架構，步驟上也是用本章節所提到的立方體作發展，再刻劃出建築物上的細節。

若是將這些立方體作為起始，相信每個人都能夠畫出好看的建築插畫。

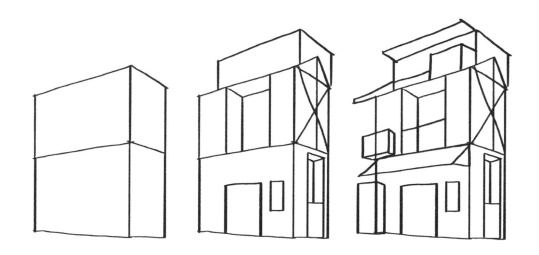

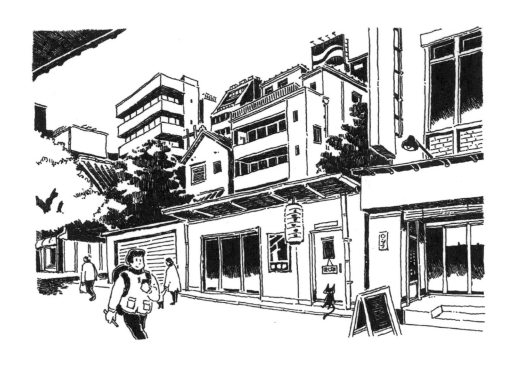

眾多建築的街景

　　複數的建築與獨棟的建築相同，皆是從立方體開始。所以不管遇到如何困難的街景，都請先將前方的建築輪廓簡單化，並且在這整個畫面當中只用一條視平線與消失點。最後照著步驟由簡入繁、由整體（建築）畫到細節（招牌、屋簷），就像蓋房子一樣。

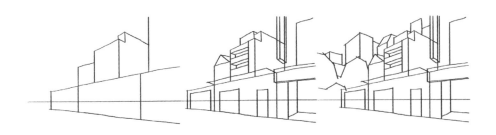

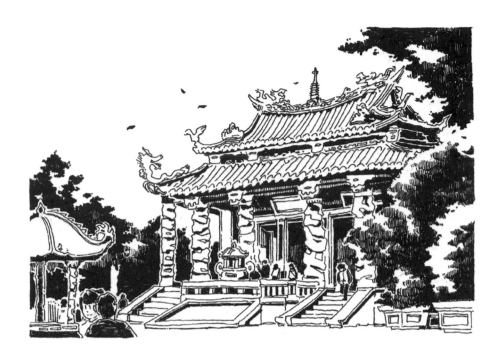

複雜的廟宇

　　廟宇，是許多初學者不敢面對的課題，如果想要一開始就精雕細琢的人一定會半途而廢。但只要將廟宇的裝飾簡化成立方體，在調整或修改整體結構上都會較為容易，之後再藉由正確的骨架畫出廟宇的裝飾、龍柱的細節，絕對會簡單許多。

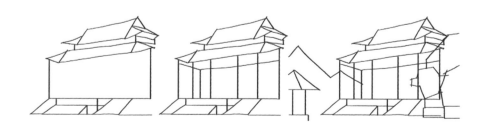

簡化後轉變角度

方塊可以建構出各式的物體，若某一個參考資料上物體的角度並不是我們想要的角度，這時候就可以將之轉化為簡單的方塊後，進行角度的轉變。調整到理想的角度後，再進行細節的繪製，此種手法會比直接用猜想的方式還要有邏輯、有效率。

機車

機車的幾何架構

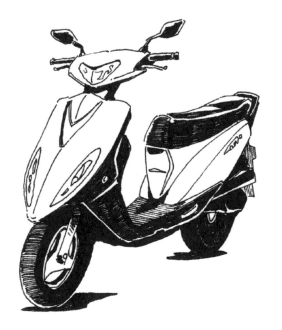

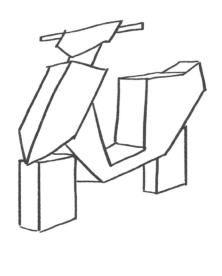

機車的幾何架構轉變角度

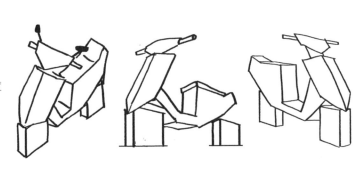

轎車

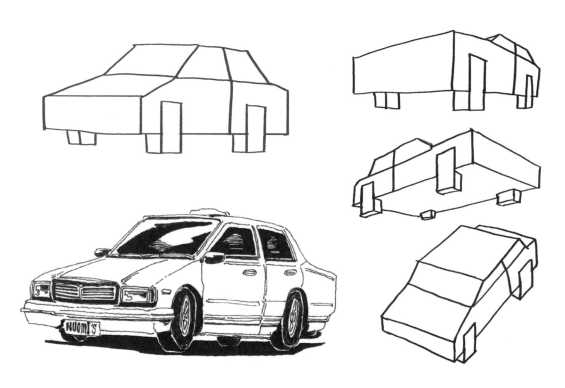

輕車的轉變範例，甚至可以畫飛起來的角度都沒問題！

貨車

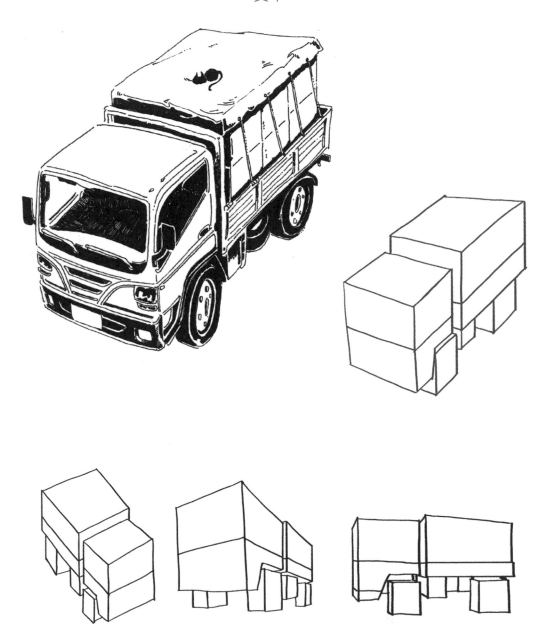

貨車的轉變範例，單看幾何架構是不是可以聯想成其他物體呢？

將物體簡化後，除了更方便繪製圖像以及探討透視結構之外，有時亦能成為創意的來源，例如……

「貨車的幾何架構能轉變為不同的東西嗎？」

【消失點】

― 透視的精髓 ―

點在哪裡？

消失了啊

點在哪裡？消失了啊。

　　把消失點放在「視平線」「立方體」後的章節講，是因為消失點若是不配合視平線與立方體來說明，無法解釋清楚，只會讓讀者學到一招半式的透視基礎。而消失點這個名稱的意思是因任何線條延伸到這個點之後，就是眼睛無法觸及的地方，也就是遠到看不見、消失了。接下來將透過圖示來讓大家認識透視的精髓——消失點。

消失點—透視的精髓

　　消失點之所以是透視中重要的章節之一，
是因為有消失點的幫助，能在白紙上建構出具
有空間感（近大遠小）的畫面。

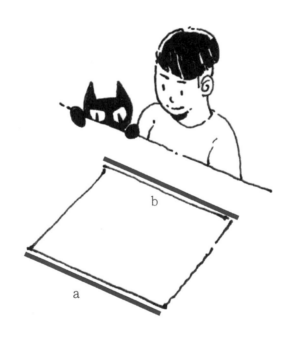

一張矩形的白紙放在桌面上，前後邊緣面對鏡頭的距離不同，在
畫面的呈現上就有大小的差別，再將其邊緣線延伸後所產生的交
點便是消失點。

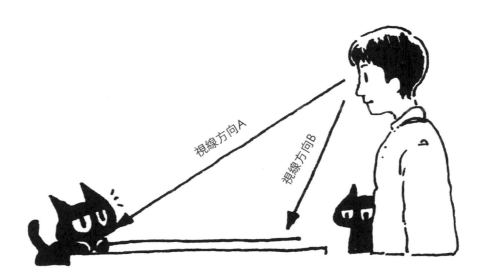

從視點方向來看a的距離比b遠，所以a在畫面上呈現的樣子會比b還要小。

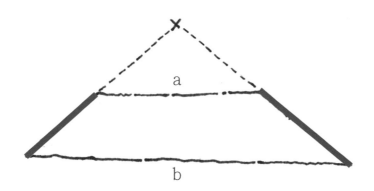

相同方向的線條延伸後會匯聚在相同的消失點。

接下來會以簡單的場景配合一點透視、兩點透視、三點透視來去說明消失點的概念。

一點透視

以一個消失點建構出畫面的空間。

視線方向與空間的主要線條方向相同時所使用的透視法。

a. 以鐵軌為例

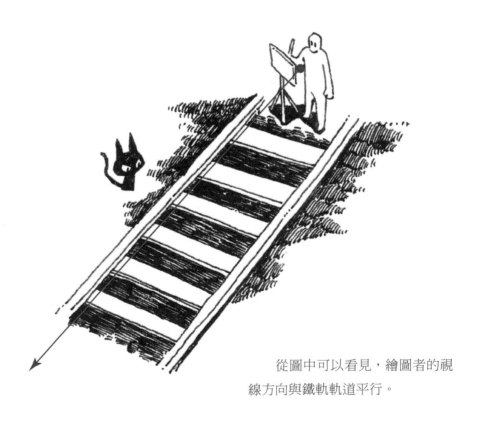

從圖中可以看見，繪圖者的視
線方向與鐵軌軌道平行。

由於此畫面就如同鐵軌兩側在這個點消失，鐵軌的
遠處也看不過去，故此點稱作「消失點」

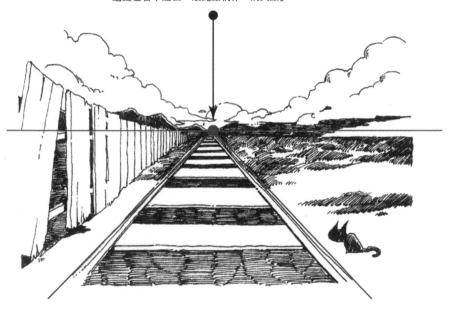

　　軌道的方向與視線方向相同，故會延伸到消失點上，而枕木的方向與視
線方向水平，在一點透視當中就維持水平方向便可。

b. 以室外與室內為例

　　街道或室內空間中常有許多物體，只要將畫面分析成簡單的線條，就可以清楚知道空間架構中哪些線條是與視線方向相同，而那些線條會匯聚在同一消失點上。

看起來很複雜的場景，其實潛藏著許多
與視線相同方向的線條！

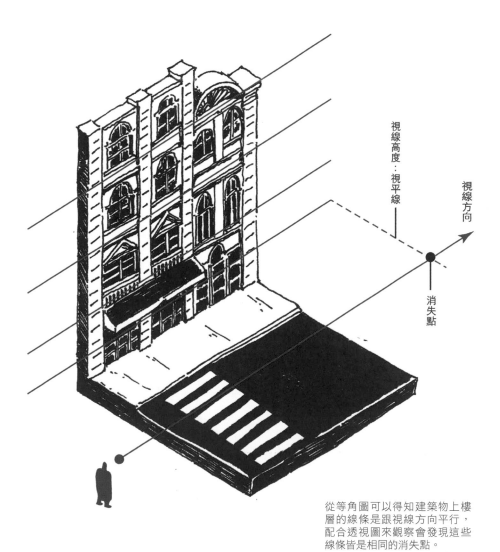

視線高度：視平線

視線方向

消失點

從等角圖可以得知建築物上樓層的線條是跟視線方向平行，配合透視圖來觀察會發現這些線條皆是相同的消失點。

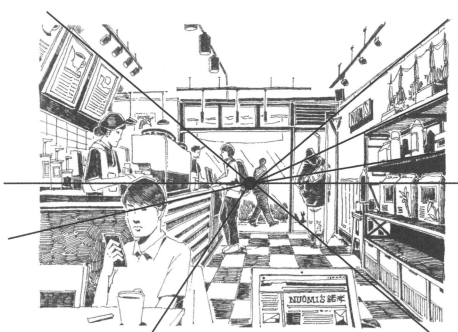

看起來很複雜的場景，其實潛藏著許多
與視線相同方向的線條！

從等角圖可以得知室內空間中許多物體的線
條是跟視線方向平行，配合透視圖來觀察會
發現這些線條皆是相同的消失點。

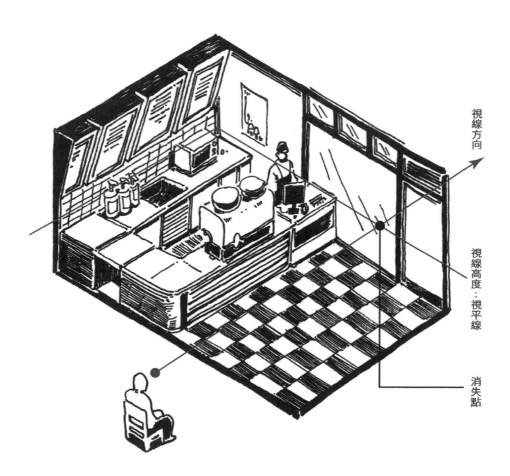

視線方向

視線高度：視平線

消失點

仔細思考一下，在畫類似一點透視的場景
時，眼睛（鏡頭）的方向是不是都跟空間中
大部分的線條平行呢？

一點透視的盲點

　　一點透視只要遵循一個消失點，雖然很好理解，但卻有其盲點，一旦物體離消失點過遠，便會產生明顯的變形。因此在打草稿時要注意檢視空間的結構否出現嚴重的變形。

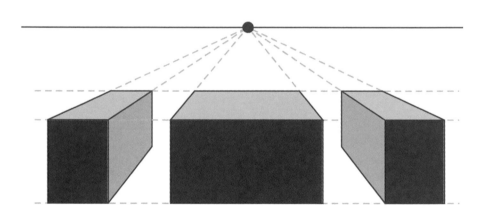

視線範圍內，一點透視方塊不會出現明顯的變形。

單純將物件往右邊移動是不
會出現這種深度的變化！

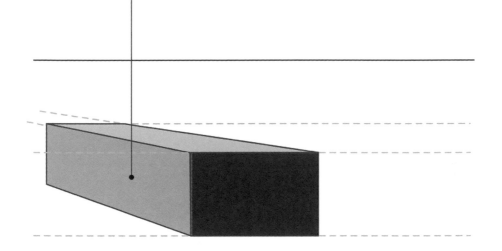

視線範圍外，一點透視方塊深度的部分開始
變形，如果繼續將此方塊繪製出物體細節，
就能輕易看出錯誤之處。

兩點透視

　　以兩個消失點建構出畫面的空間。視線方向沒有與空間主要線條方向相同時所使用的透視法。相較於一點透視，兩點透視的畫面會更加富有變化，故透視圖常使用此法去建構空間。

a. 室內為例

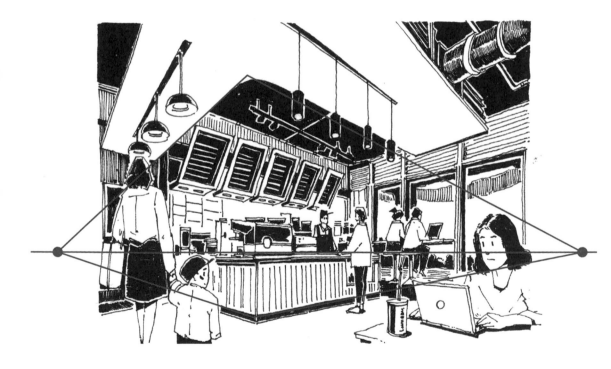

兩點透視雖然無法像一點透視在畫面表現出許多的面，但在角度的呈現上特別活潑，所以多數繪製場景的人偏好使用此透視法。

初學者在轉換到兩點透視的時候，容易把空間中的物體一併變換，但用解說一點透視時的咖啡店套入兩點透視來觀察，便可得知一些結論。

場景主要繪製的視線方向

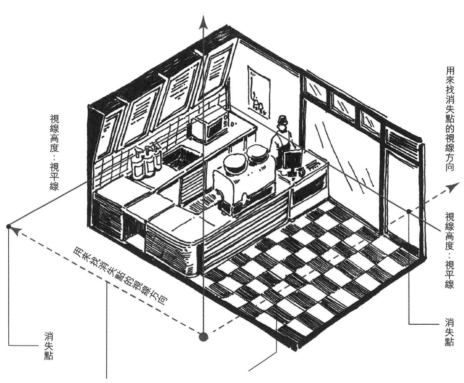

用來找消失點的視線方向

視線高度：視平線

用來找消失點的視線方向

視線高度：視平線

消失點

消失點

從圖示上來看，可以發現當視線方向轉到此處，空間上有很多的線條就會跟此條「視線方向」平行！

要尋找「兩點透視」的消失點其實非常簡單，只要「轉頭」到當你的視線方向與空間中主要的線條平行，那麼該視線方向的正前方就是消失點！

b.以建築為例

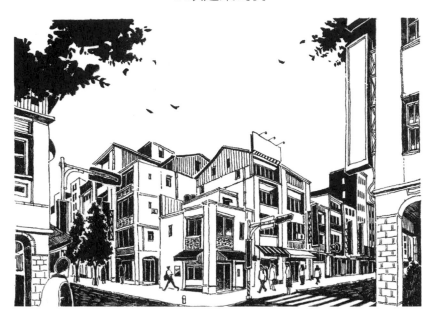

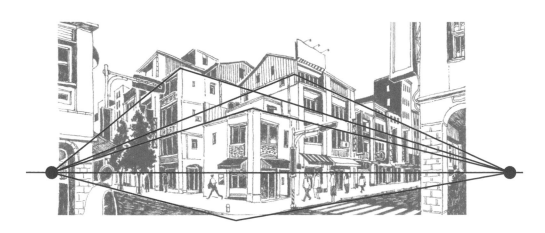

目前城市的主體架構，除特別的場景，大多都是垂直
與水平，所以大多數的空間皆可用一點透視與兩點透
視完成。

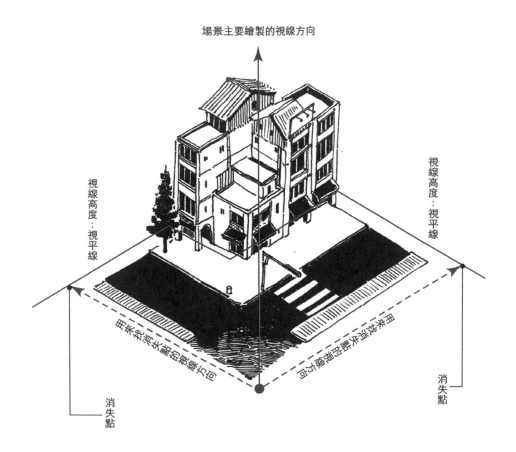

場景主要繪製的視線方向

視線高度：視平線

視線高度：視平線

用來找消失點的繪製方向

用來找消失點的繪製方向

消失點

消失點

從幾個範例來觀察，消失點與消失點
的關係似乎有跡可循……

如何定義兩個消失點的位置

原先一點透視是有與視線方向「垂直」、「平行」的牆面，但是另一個方向的消失點在畫面極遠的地方，所以可以忽視。當視線方向轉向的時候，原先的消失點距離拉遠了，另一個方向的消失點就靠近了。

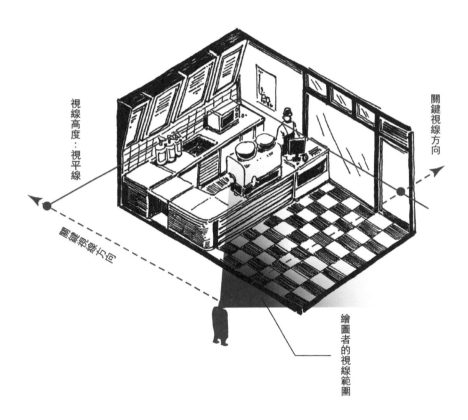

視線高度：視平線

關鍵視線方向

關鍵視線方向

繪圖者的視線範圍

此圖為一點透視的視角範圍，可以發現其中一個關鍵的視線方向在視線範圍裡面，所以該消失點就是會出現在畫面裡面。

而另一條關鍵的視線方向離繪圖者的視線範圍太遠，所以忽略該消失點也不會影響畫面太多。

此圖為兩點透視的視角範圍，可以看見兩個
關鍵視線方向都不在繪圖者的視線範圍，而
繪圖者的可視範圍又小於90°，除非以魚眼的
方式畫圖，否則很少看見兩點透視的畫面中
的兩個消失點「同時」出現在畫面上！

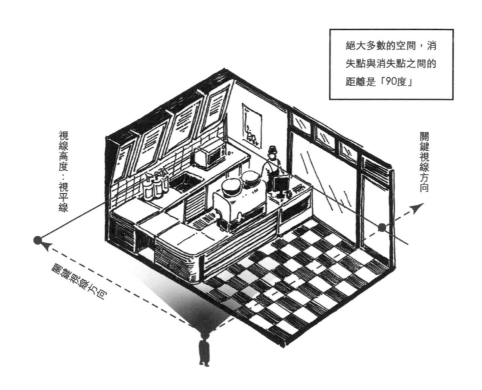

絕大多數的空間，消
失點與消失點之間的
距離是「90度」

視線高度：視平線

關鍵視線方向

關鍵視線方向

　　同個場景比對之後，會發現一個重要關鍵，假設在這個空間坐下不動，
無論今天要畫前方的一點透視或轉頭換角度畫兩點透視，消失點存在於空間的
位置都一模一樣！也就是說無論哪一種方向，其中一個消失點就是在玻璃門
上！也只有往玻璃門看的時候，視線方向這條隱形的線，才會與這個空間的線
條「平行」，因為「平行同消失點」。

位置與消失點的關係

同一個空間,繪圖者
向後退的時候

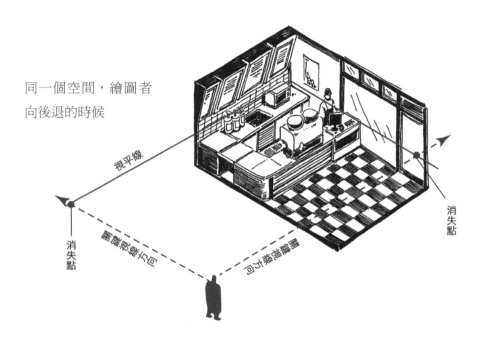

視平線

消失點

繪圖者視線方向

關鍵視線方向

消失點

同一個空間,繪圖者
視野變超高的時候

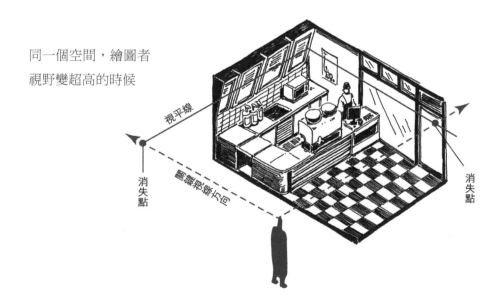

視平線

消失點

繪圖者視線方向

消失點

三點透視

以三個消失點建構出畫面的空間。視線方向沒有與空間主要線條方向相同，並且還要呈現垂直方向的透視法。

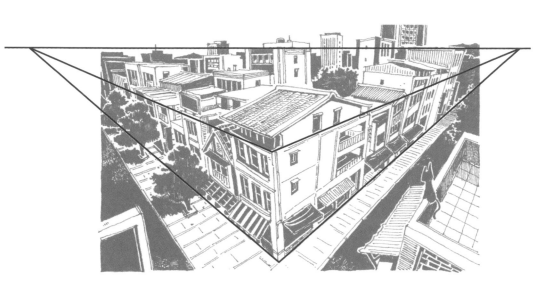

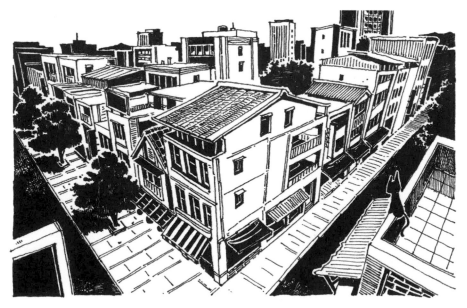

消失點與視平線的關係

為何絕大多數的消失點都是建立在視平線上？

以書本的旋轉方向來去分析。

從書本的透視圖可以看到，每一本書的邊緣線方向都不盡相同，但是從側視圖來看，不管書本如何旋轉，在畫面上的線條永遠是維持平行的。

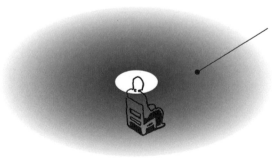

這個無遠弗屆的面就是視平線！
回想一下線平線章節「淹水線」

由此可知若把視平線設定為一個無遠弗屆的面，只要與這個面平行，不管如何旋轉，消失點都會散落在視平線上。

只要書本維持平放，不論如何旋轉，因它的面與視平線的面平行，所以消失點都一定會在視平線上。

【建築架構】

― 化繁為簡，由簡入繁 ―

畫建築就很像在蓋樂高一樣

　　無論是蘋果、車子甚至人體，在畫任何物體時，建議先抓物體的結構，確認結構沒有問題後，再著手去描繪細節。否則從細節開始繪製，畫到中途才發現整體的結構不對，不管是設法修正還是重新來過都讓人欲哭無淚。

　　其實畫建築物沒有想像中的困難，大多數的建築物都可以用共同的方式來去分析，像是蓋樂高一樣，只要了解其架構畫建築物就簡單多了。

分析建築三步驟「體、柱、窗」

「體」－建築物整體的體積

　　包括整體多寬、多高，在此步驟都盡量簡化再簡化，畫出一塊幾何形體便可。如果發現所要畫的建築物不只是單純的方體，如外推陽台、斜屋頂等，建議都在此時先完成，確認透視、結構沒有問題後，再進入下個步驟。

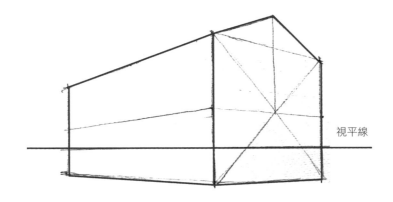

視平線

「柱」－建築物的結構

　　無論室內或者室外，了解建築物樑柱的位置，對於畫面的透視非常有幫助！

　　把柱子的位置畫出來可以將建築物的「體」切割成更小的單元，利於後續畫窗口及外掛在建築物上的任何物件。

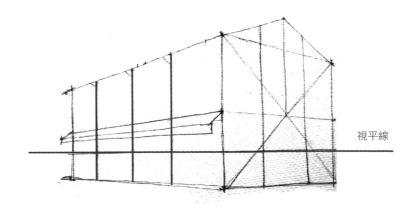

視平線

「窗」－建築物整體的體積

　　在此步驟的「窗」不僅僅只是窗口，而是建築物的任何開口。可以藉由「柱」輔助觀察「窗」該開口在哪些位置上，以便畫出理想的位置。

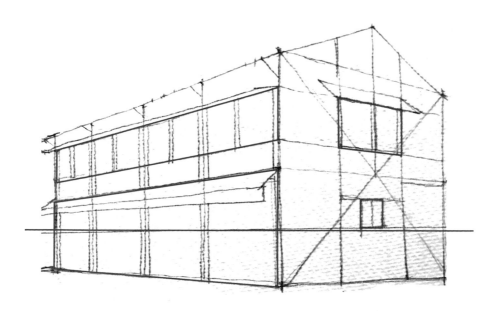

　　從這三個步驟可以得知，打稿不要想一次就畫得像完稿一樣，雖然目前的狀態像是臨時搭建的鐵皮屋，但這些線條架構將影響後續的細節處理，好好的一步步抓出來，打稿才有意義。

「窗口」看似簡單，但其實隱藏著一個讓建築物更加生動的秘密……

a. 單純的呈現窗口

以窗戶來舉例，這是許多初學者會畫出來的窗戶模樣，形體與透視大致上沒有錯誤，但是缺少了更多的細節，此處所指的細節並非窗戶上的水珠或者刮痕，而是窗戶內縮的深度。

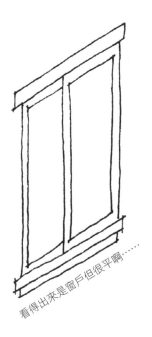

看得出來是窗戶但很平啊……

b. 描繪窗口內縮的「深度」

從兩者的比較可以看出有將窗戶的深度畫出來，看起來更加細緻。許多建築物的窗子都有退縮的面，而一棟建築立面上有多少窗口就有多少的細節，僅僅只要多畫一條線，就能夠讓建築物的外表更加精細。所以畫面不立體的問題，有時並非源於透視，而是有很多的細節沒有呈現出來……

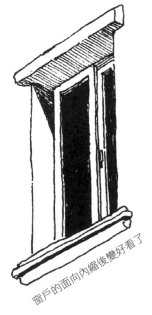

窗戶的面向內縮後變好看了

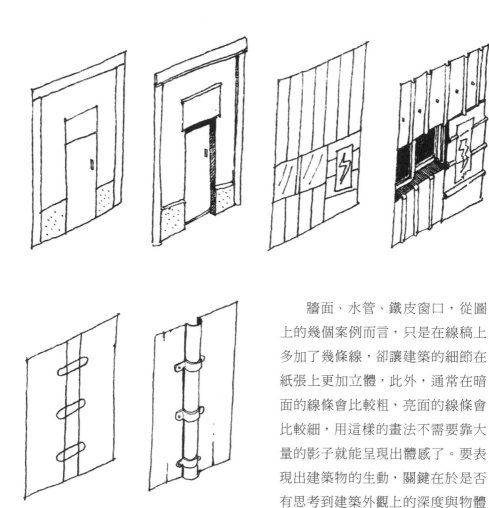

牆面、水管、鐵皮窗口，從圖
上的幾個案例而言，只是在線稿上
多加了幾條線，卻讓建築的細節在
紙張上更加立體，此外，通常在暗
面的線條會比較粗，亮面的線條會
比較細，用這樣的畫法不需要靠大
量的影子就能呈現出體感了。要表
現出建築物的生動，關鍵在於是否
有思考到建築外觀上的深度與物體
之間的落差。

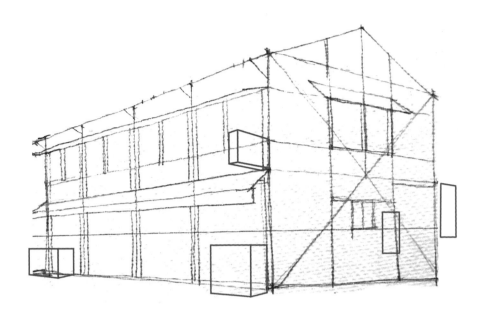

　　將建築物的開口完成後，即可開始在建築物上增加各種外掛的物體，如：招牌、鐵窗、水管、路燈、植物等，這樣的繪圖方式就好比是在做模型、玩樂高一樣。在此階段中，都可以微調物體的架構。之後再去描繪畫面中的細節，才會事半功倍。

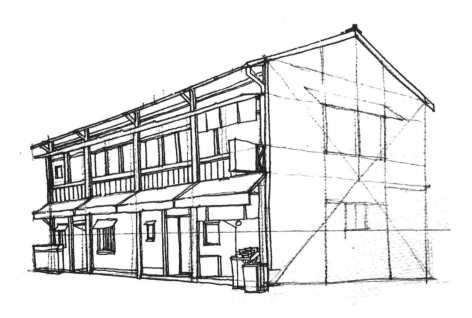

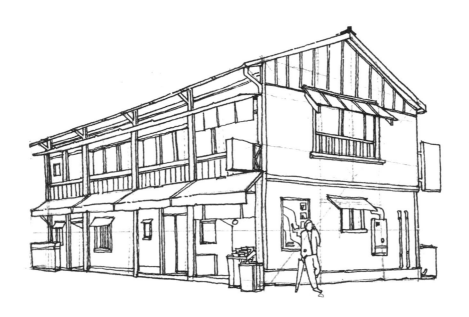

　　在這個階段，雖然並非刻畫得特別仔細，物體也沒有想像的多，但可以看出結構沒有問題，物件之間的落差與深度都有充分表現到。

　　窗戶在白天塗黑，除了能夠增加畫面的完整度，也可以省下繪製一些不重要細節的時間。

　　完成後可以看著完稿思考一下，對於初學者而言鉛筆稿一開始要畫到如
上圖完稿的樣子，想必會花費超多不必要的力氣塗塗抹抹。再配合過程圖面一
起看，就可以了解為何要畫很多在完稿上看不見的線條，目的就是為了要抓好
比例。

建築物的「體」就如最大的容器，而「柱」就是容器
的隔間，最後產生出來的「窗」是隔間的內容物。用這樣
的方式來去看建築物是不是淺顯易懂多了呢？

可掛東西的方塊　　　　　　　　　　　可裝東西的盒子

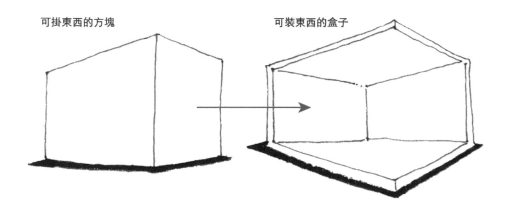

若是室內，只需要將「體」這個步驟的方塊畫成「可
以裝東西的盒子」，其餘之步驟皆與建築相同。

【斜面的呈現】

― 轉彎、斜坡與樓梯 ―

斜坡、斜面回歸三個重點討論

　　場景有時並非是平面的道路，初學者在面對斜坡或者斜面的幾何形體時，會不知道該如何檢討自己的透視是否錯誤，其實方法很簡單，就是回到先前章節所談論到的三個重點─「視平線」、「消失點」、「立方體」來分析。

轉彎的道路

　　直線的道路末端勢必會形成一個消失點，但若是彎道又該如何重新尋找消失點呢？

　　接下來就透過直線道路與轉彎道路這兩者的透視圖與平面圖去分析彼此之間的差異。

a. 直線道路透視圖

b. 轉彎道路透視圖

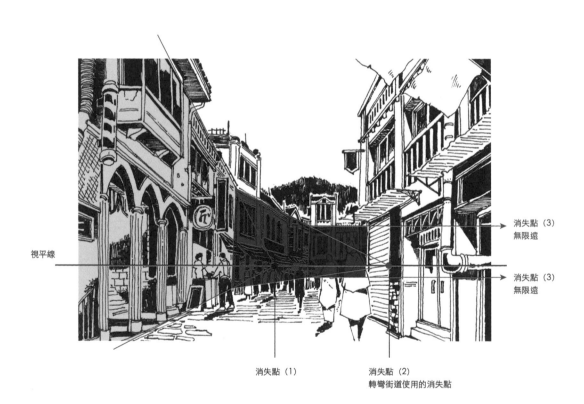

視平線

消失點（3）
無限遠

消失點（3）
無限遠

消失點（1）

消失點（2）
轉彎街道使用的消失點

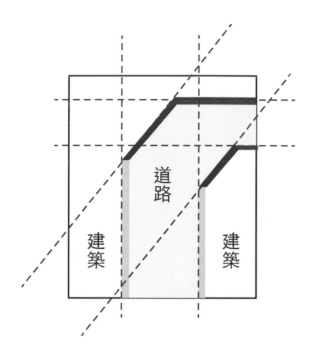

平行一定同消失點。

　　兩者比較後，可以發現彎道在中途就需要轉換消失點，讓消失點偏移至轉彎的方向。而且連建築物的消失點也都要更改，切記相同方向的線條都會集中在同樣的消失點上，也就是「平行同消失點」，不過此彎道是在水平的路面上，所以他的消失點也在視平線上。

斜坡

　　一條平坦的道路，無論多遠都
不會超過視平線高度。試想一下，
斜坡一旦到達某個高度就會超過視
線高度，這時斜坡的消失點又該如
何決定呢？

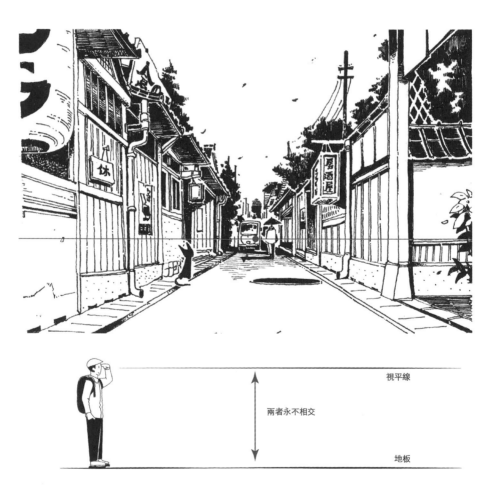

a. 平穩道路的側視圖／透視圖

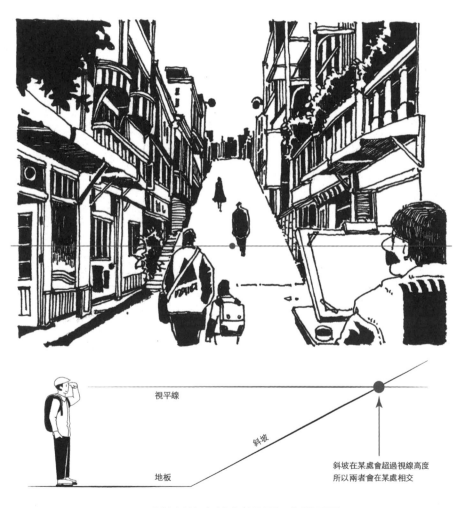

視平線

斜坡

地板

斜坡在某處會超過視線高度
所以兩者會在某處相交

b. 斜坡道路的側視圖／透視圖

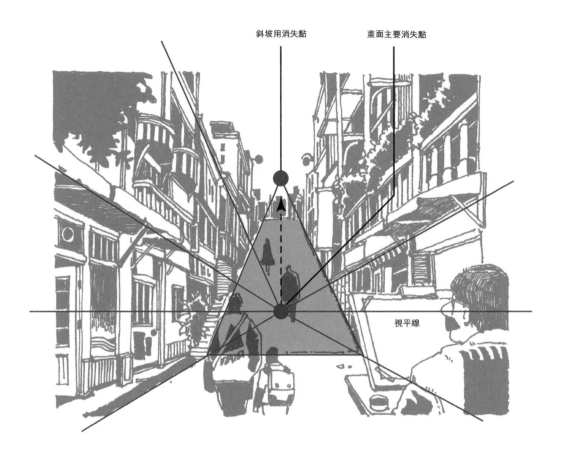

斜坡用消失點　　　　畫面主要消失點

視平線

上坡

　　上坡一旦到達某個高度就會超過視平線，所以上坡道路的消失點必定不在視平線當中，而是會在視平線上方。此處特別要注意的是：因斜坡所產生的消失點只適用在斜坡上，其餘的建築物內容依舊使用原來視平線上的消失點。

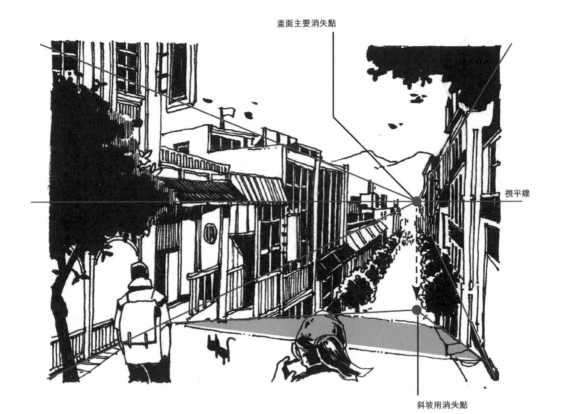

畫面主要消失點

視平線

斜坡用消失點

下坡

　　同上坡的做法，只是消失點會
改到視平線的下方位置，所以斜坡
若是太過陡峭，下坡的道路會被平
面道路遮蔽，這是屬於正常的現象。

樓梯

　　樓梯往往考倒很多繪圖者，但
其實理解了上述的內容後，一樣先
從幾何方塊、視平線、消失點開始
解析樓梯，就會發現畫樓梯也沒有
那麼困難。

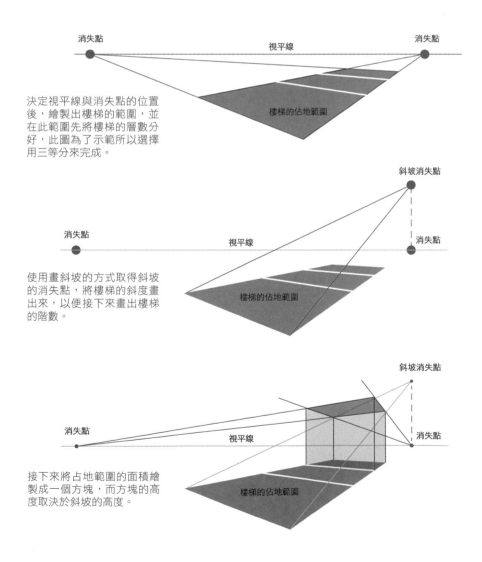

決定視平線與消失點的位置
後，繪製出樓梯的範圍，並
在此範圍先將樓梯的層數分
好，此圖為了示範所以選擇
用三等分來完成。

使用畫斜坡的方式取得斜坡
的消失點，將樓梯的斜度畫
出來，以便接下來畫出樓梯
的階數。

接下來將占地範圍的面積繪
製成一個方塊，而方塊的高
度取決於斜坡的高度。

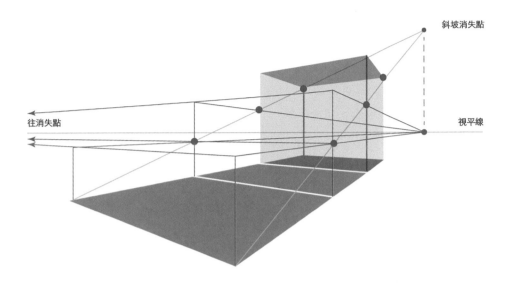

斜坡消失點

往消失點

視平線

此時可以發現當斜坡設定完成後，後續在繪製樓梯時，已不再需要用到斜坡的消失點了。也就是說設定好斜坡後，就只是單純地將一塊塊不同高度的方塊畫好而已！

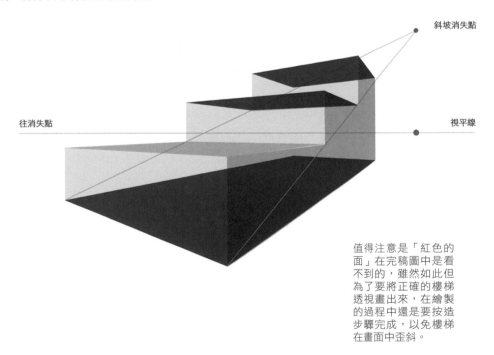

斜坡消失點

往消失點

視平線

值得注意是「紅色的面」在完稿圖中是看不到的，雖然如此但為了要將正確的樓梯透視畫出來，在繪製的過程中還是要按造步驟完成，以免樓梯在畫面中歪斜。

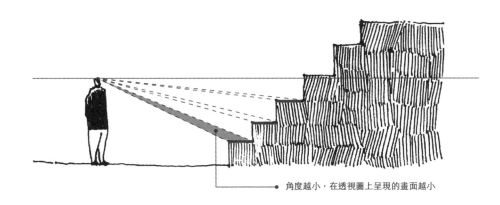

角度越小，在透視圖上呈現的畫面越小

在此要強調一下階梯階面與視平線之間
的關係。當階面與視平線越接近的時候，階
面在視點的畫面中會越來越「扁」，而超過視
平線的可視高度後就看不到階面囉！

往後只要遇到斜面的問題，都
可以參考本章節的內容去思考。

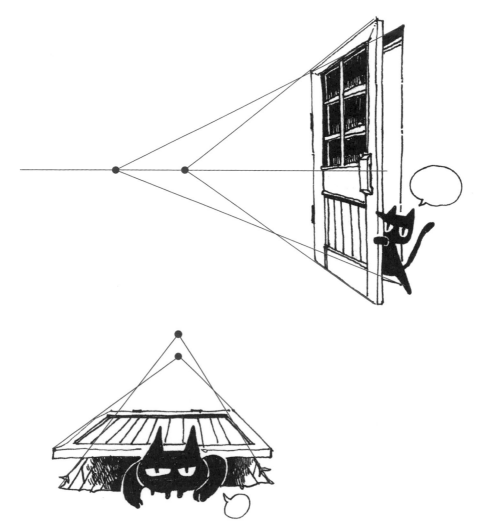

「對了，門扇也是斜面的一種喔！」

【光影與透視】

— 讓畫面更生動的關鍵 —

從透視來解光源與物體之關係

　　在繪圖的過程中，常利用參考資料輔助，但若資料是拼湊而成的，光影就難以呈現一致性，此時便需要透過平時的練習來去理解光影與物體的關係，其中值得一提的方式就是從透視來去了解光源與物體關係。

光線來源、方向、角度

　　練習靜物素描的時候往往是眼前是什麼光線就照著眼前的方式去描繪即可。但若是要繪製的物體大到整個畫面的空間、甚至是想像而出的空間時，便會不知道該如何下手，只好開始胡亂猜測空間中的光影。

　　要以透視法來去繪製光影，就必須思考光線的來源、方向、角度，使畫面更加具有說服力。

　　光的來源除太陽光外還有燈光、燭光、螢幕光等主要光源，這些都會影響畫面的氛圍。而光的角度與方向，則要看光與物體的相對關係來判定。

太陽光與方塊

a.光源在繪者前方

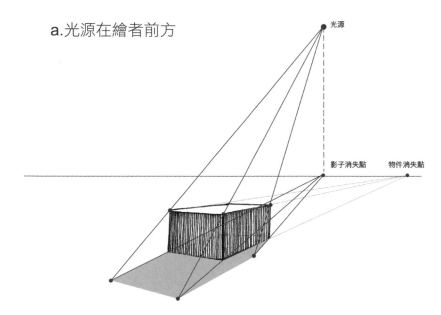

由於太陽離場景無限遠，所以光源的立足點便在視平線中，藉由光源方向、角度就可以理解影子的形狀。

b.光源在繪者後方

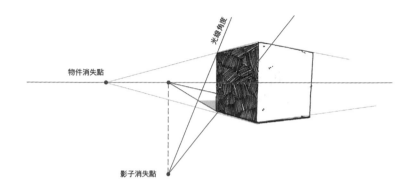

光線角度

物件消失點

影子消失點

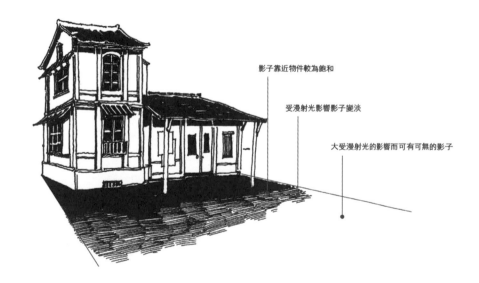

影子靠近物件較為飽和

受漫射光影響影子變淡

大受漫射光的影響而可有可無的影子

在強烈光源下影子會呈現飽滿的狀態，但在一般的情況中影子與物體的關係是越遠越淡，尤其在漫射光的環境更為明顯，所以可以先勾勒出飽和狀態後的影子再進行漸變的繪製。

主要燈光及圍繞的物體

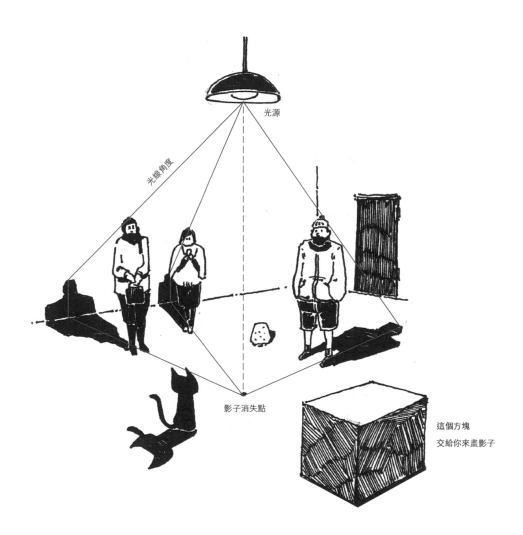

光源

光線角度

影子消失點

這個方塊
交給你來畫影子

燈光與太陽光的不同之處在於光源的立足點不是在無限遠之處，而是在畫面中。不過同上述的方式藉由光源的來源、方向與角度去思考來去描繪影子的輪廓。

繪畫影子透視的步驟

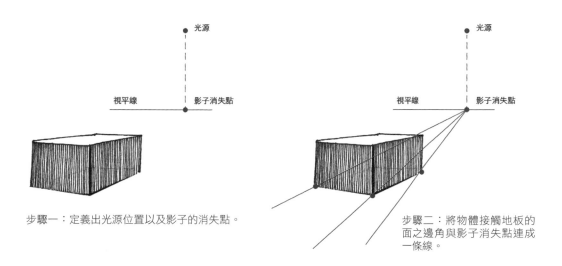

步驟一:定義出光源位置以及影子的消失點。

步驟二:將物體接觸地板的面之邊角與影子消失點連成一條線。

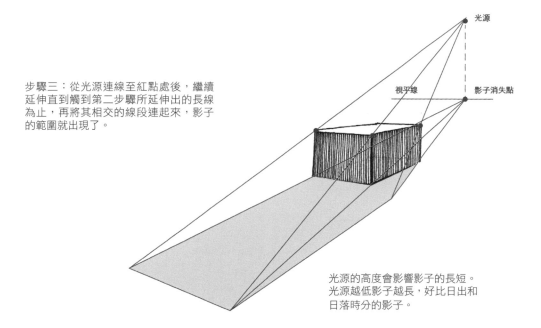

步驟三:從光源連線至紅點處後,繼續延伸直到觸到第二步驟所延伸出的長線為止,再將其相交的線段連起來,影子的範圍就出現了。

光源的高度會影響影子的長短。光源越低影子越長,好比日出和日落時分的影子。

光影的草圖

　　光影的草圖主要是在幫助繪圖者思考畫面的光影結構，再依其主要結構去描繪細節的變化。

　　初學者常忽略了光影的草圖，並在打稿的過程中，誤以為將光影的描繪得越細緻越好，既浪費時間，又會造成後續繪畫的困擾，使畫面沒有重點。

本次的練習有三個重點：

1. 圖要小不要貪心畫太大。

2. 不要刻細節，而是要描繪出整體畫面的明暗。

3. 明暗可以分為三個簡單的階段——亮面、暗面、中間調。

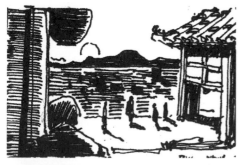

【錯誤的透視】

── 避免錯誤是最好進步的方式 ──

避免錯誤是最好進步的方式

　　畫出良好畫面的方式有很多種，學習避免犯下初學者常犯的透視錯誤，是進步最快的方式。本章會舉出幾種常犯的錯誤，並說明原因，只要避免以下錯誤的透視，配合先前的章節便能事半功倍！在此舉例的不是「不好看」而是「錯誤」。

錯誤一：奇怪的比例

1. 畫面中出現巨人、矮人與飄起來的人

此狀況主要是忽略視平線重要性，為避免犯下此類的錯誤，需仔細檢討視平線高度的位置與人物的關係。

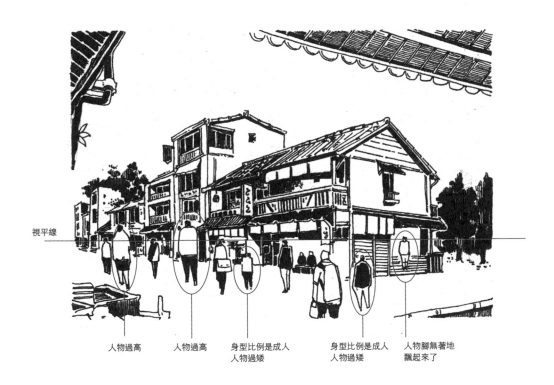

視平線

人物過高　　人物過高　　身型比例是成人　　身型比例是成人　　人物腳無著地
　　　　　　　　　　　人物過矮　　　　　人物過矮　　　　飄起來了

此畫面的視平線高度從環境中來觀察，可以得知是在人的頭部上。

但很明顯有一部分的人比例不符合這個空間。

2. 畫面中出現過不去的門

此狀況主要是忽略視平線重要性，為避免犯下此類的錯誤，需仔細檢討視平線高度的位置與場景的關係。

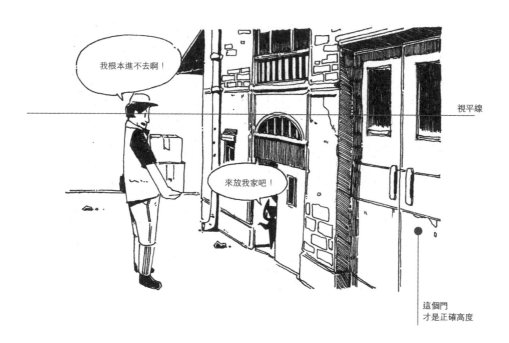

此畫面的視平線高度是在送貨員的頭部上，照理來說門的高度不會只到人的頭部而已。除非是小矮人的房子，否則人物與相關物體之比例不應該出現不合理的差異。

錯誤二：奇怪的透視

1. 奇怪的轉角—消失點的距離

　　繪圖者常認為這樣的場景張力十足，但容易讓畫面喪失協調性與辨別性，使視覺產生不適之感。

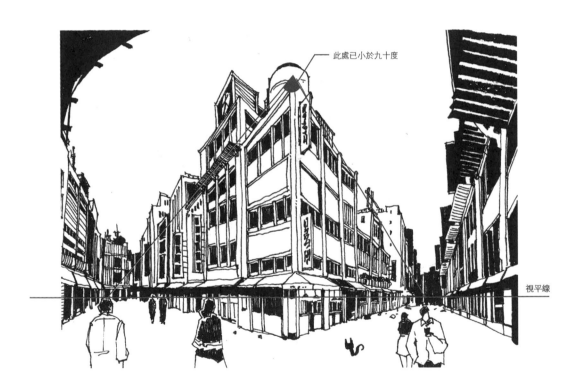

　　如果該建築實際的轉角為 90°，在透視的畫面中就勢必會大於 90°！

　　建議拉遠兩點透視的消失點以避免讓畫面上的轉角角度小於建築物本身的轉角角度。

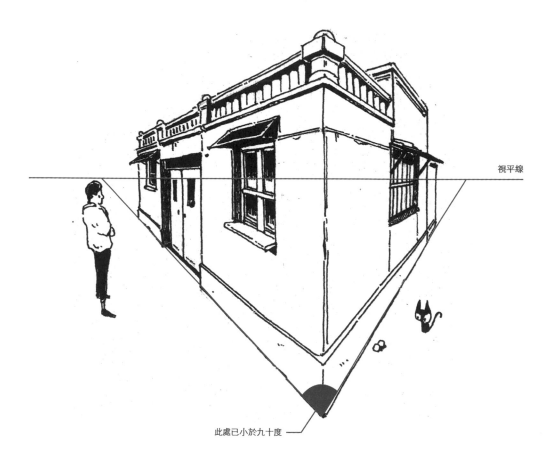

視平線

此處已小於九十度

2. 歪斜的建築—視平線與消失點的配合

　　建築物的線條雖然有對齊消失點，但在畫面上仍有歪斜不適感。只要檢討視平線與垂直線的關係便可避免這個問題。

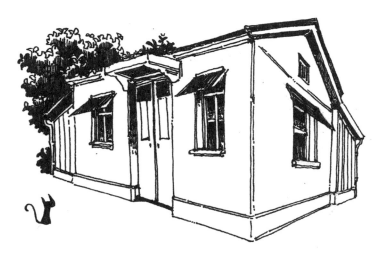

這棟建築乍看之下是正確的也有對齊消失點，但卻歪歪的。雖然也有視平線傾斜的構圖，但有個地方值得討論一下。

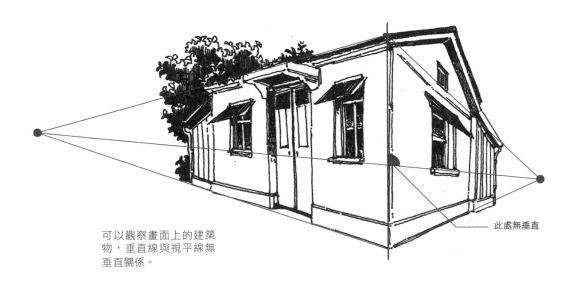

可以觀察畫面上的建築物，垂直線與視平線無垂直關係。

此處無垂直

104

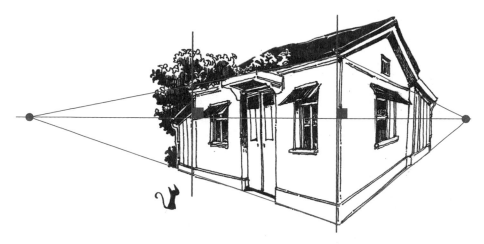

無論視平線在畫面上是水平還是傾斜，建築物本身的垂直線與視平線必定呈90°
垂直，只需做點修正畫面就不再扭曲歪斜。

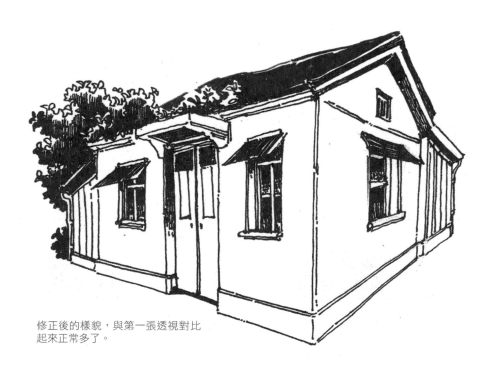

修正後的樣貌，與第一張透視對比
起來正常多了。

錯誤三：奇怪的深度

1. 過寬的建築物—立面與透視比例變化

　　如下圖，視平線、消失點都對了，但在視覺上建築物的牆壁、窗口與門都有過寬的現象。轉換為立面圖來看就會發現建築物比例出錯了！

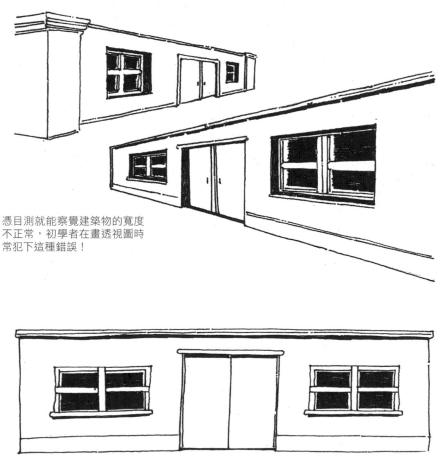

憑目測就能察覺建築物的寬度
不正常，初學者在畫透視圖時
常犯下這種錯誤！

轉成立面圖後，可見窗戶與門之間的比例關係異常。

為了解錯誤之處，可以在紙張畫上正確比例的窗戶立面圖實驗看看！

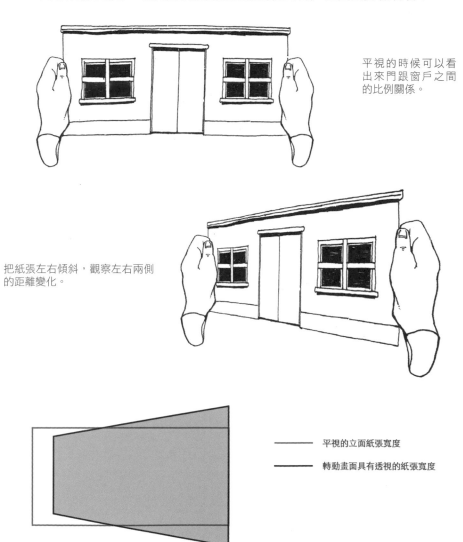

平視的時候可以看
出來門跟窗戶之間
的比例關係。

把紙張左右傾斜，觀察左右兩側
的距離變化。

平視的立面紙張寬度

轉動畫面具有透視的紙張寬度

從比例的變化中發現，有透視後的寬度一定比立
面的寬度還要來得小！

所以在繪圖時，畫面中建築物的比例過寬，應思
考是否該做調整！

2. 越遠越大越近越小？肉眼抓比例之錯誤

學透視時不要依賴雙眼，盡量使用製圖的方法分析，如先前章節談到的複製與分割等公式之畫法，否則可能畫出視平線和消失點都正確，卻「近小遠大」的奇怪畫面。

拿尺去量畫面中的車廂寬度，確實越遠越小，不過在透視上卻產生越遠越大的錯覺，這是初學者常犯的錯誤之一。

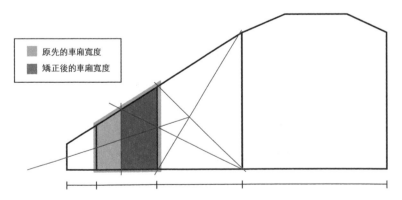

用複製法複製車廂的寬度後，得出的紅色區塊便是第二節車廂的寬度，由此圖便可明白為何原先的車廂會有越遠越大的感受。

上圖是將車廂寬度調整後的畫面，由此可知肉眼看遠端的事物，
在圖面上僅存在於短短的寬度之間。

建築物亦是使用類似的方式解決。

只要先確定好一個物體的比例之後，用「複製法」去繪製立方體，即可以避免畫面上越遠越大的感覺。

會有越遠越大的問題，是因眼睛為了能夠看清遠端的事物而特別聚焦，遠近都清楚的情況下，容易忘記畫面內容的主次關係，導致在繪圖的過程中不知不覺把遠方的內容加大，進而產生畫面上遠大近小的錯覺。

　　以上是初學者最容易犯的錯
誤。在繪圖中不妨先檢查這幾項問
題，以避免犯下簡單的錯誤。

【簡單的構圖】

― 讓畫面更有故事 ―

「構圖」使透視畫面富有故事性

　　構圖是繪畫中的關鍵，畫面呈現好看與否就取決於構圖上。

　　認識構圖就能夠提升透視的敘事性。由於「構圖」若要深究是非常深奧，因此本章節會取三個易於理解的基礎構圖來去說明，配合前面所學的透視法，能夠使畫面的質感更上一層樓。

藏在相機裡的萬用構圖法—九宮格三分法

　　熟知透視的各種技巧後，緊接著來說明讓圖面變更好看的關鍵之一——構圖。構圖的方式有非常多種，其中藏在相機裡最廣為人知的萬用構圖方式就是「九宮格的三分法」。

　　在此以概略的方式說明如何使用九宮格構圖法。

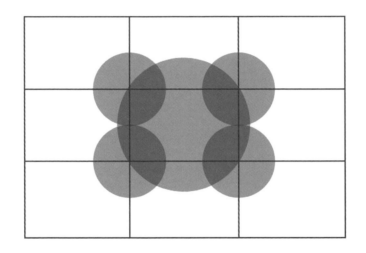

　　紅點的位置為九宮格構圖法的重點區域，是人觀看畫面時，眼睛停留的主要範圍。依據此種構圖法能將畫面劃分成舒適的比例，並且避免將畫面重點放到邊緣。

重點放至九宮格的交點上

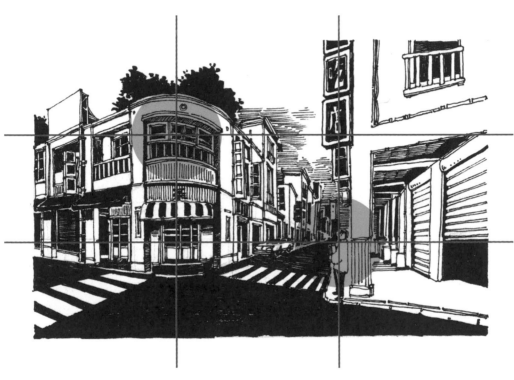

　　在構圖時可以將重點置於交叉點上。如圖中轉角的街屋一、二樓、人物及招牌，當觀賞者在看畫面的時候，會不知不覺地被這個範圍的內容吸引，尤其是處在交點上的圖像。

　　這就是隱藏在畫面中構圖的巧思。

重點放至九宮格的正中間

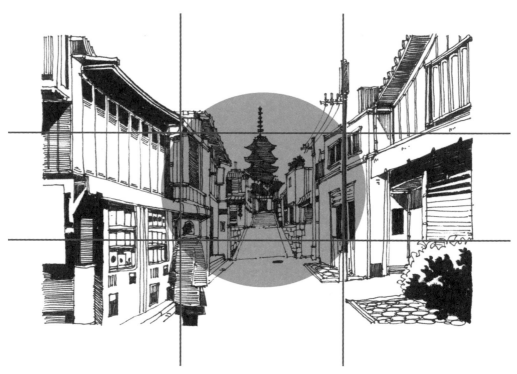

　　「對稱」的構圖方式是最簡單好懂的，只要將重點放置在中心即可，不過此方式的畫面較為呆板，建議讓左右街景可以呈現大小、內容等的不對稱，利用不完全對稱讓畫面具有變化性。

九宮格切割

小畫面　　　　　　　　　大畫面

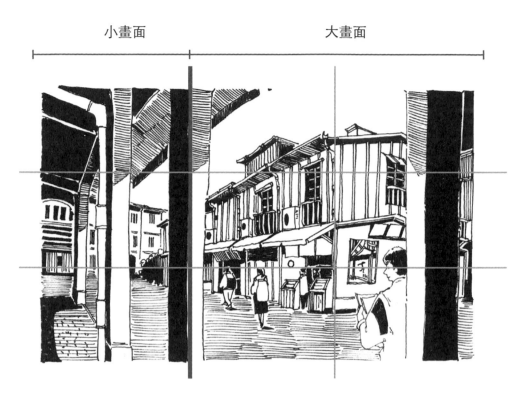

　　當畫面中的垂直線落在九宮格其中一條線上，可以把畫面切割為一大一小，區分出重點與次要之位置。有助於聚焦故事的重點。

　　至於為何一定要切在九宮格的線上呢？因為若是再往左切一點點，次要畫面過於狹小，就變成沒必要呈現的畫面，而如果再往右邊切一點點，左右邊的大小區別度不高，會使主次關係不明顯。

　　除非有特定的故事或想法配合，建議初學者還是先用簡單安全的構圖法來完成畫面喔！

引導觀眾的目光—視覺引導線的安排

　　無論線條是實體或虛擬，都具
有引導視覺的效果。創作者需要去
思考，如何讓觀賞者依照畫面的安
排去觀賞，如：道路上的指標、建
築物的天際線、屋簷、路燈等。越

熟悉此類構圖的創作者，越能夠用
畫面去說故事！

　　以下圖面為實體與虛擬的視覺
引導線範例。

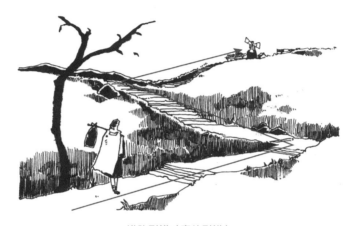

道路引導（實線引導）

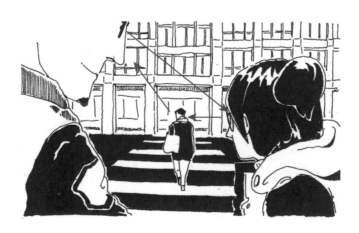

人物視線引導（虛線引導）

交通號誌與大樓引導（實線引導）

讓畫面更有故事性—對比構圖

　　試想，如果整棟大樓的窗戶只有一扇窗是亮的，是否會成為畫面中最醒目的焦點？如果整齊一致的招牌，凸出了一個歪的招牌，是不是能夠讓畫面更加生動？對比構圖能強調差異性，讓畫面的故事性更具張力。

　　攝影無法輕易將眼前的景色調整為自己心目中的樣子。但是速寫和繪畫可以稍微改變眼前的景色在畫面中的比例，使畫面更豐富且具故事性。

大小對比

透過大門窺視小門

巨大的椅背與看報紙的男人

現代大樓夾縫中的老舊小屋

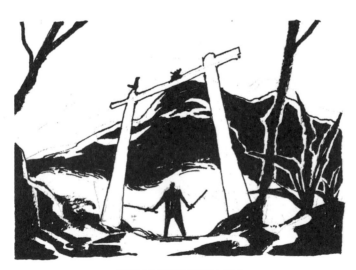

高聳的山和鳥居與渺小的人

數量對比

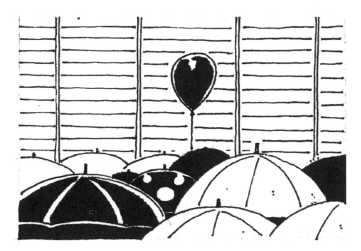

眾多的傘與一顆氣球

多面玻璃窗與唯一的入口

面積對比

建築的局部與對面頂樓的一隅（畫面比例的多與少）

大樓與窄小的樓梯（畫面比例的多與少）

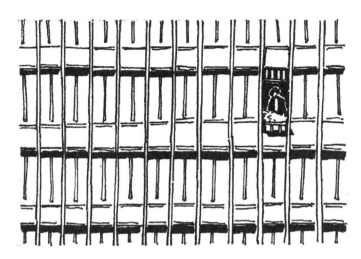

整面緊閉空蕩的窗面與敞開有花台的窗口

動靜對比

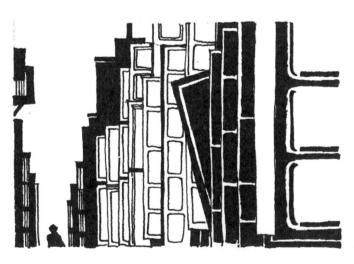

整齊一致的招牌以及一個歪掉的招牌

形狀對比

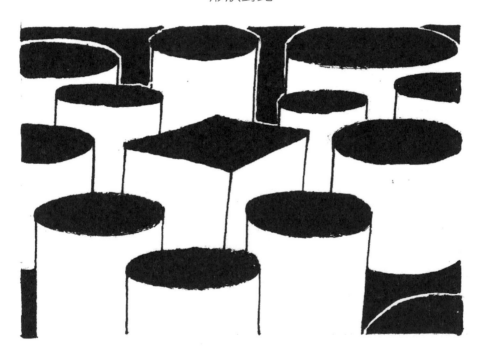

一堆圓柱體與一個立方體

看電影時，若有好的構圖建議暫停，快速將之記錄下來，
對往後繪圖會非常有幫助喔！

大部分的人都有相機，有機會可以透過玩相機學習構圖，也是一個很方便的手法喔！

以上構圖並非擇一，而是能在同一個畫面上重複應用。

對於初學者而言，要憑空想像出好的構圖頗具難度，所幸科技時代的發達，可以輕易地在網路世界上搜尋到各式各樣的構圖作品。

在臨摹作品時建議找有故事性的攝影作品，因為攝影不易更動眼前的場景內容，但是優秀的攝影師能夠克服萬難而達到絕美且具故事性的畫面，所以在構圖上會更加有參考價值。而電影畫面能更進一步了解構圖，能從故事的角度來去思考「為什麼要做這樣的畫面安排」。

日後看見有趣的構圖時，試試看以這三點分析，並且建立起自己的構圖資料庫，絕對比看著眼前的場景練習還要有效很多，更能讓自己的繪畫技術進步！

國家圖書館出版品預行編目（CIP）資料

基礎透視入門手冊 / Nuomi 諾米編著

-- 初版 . -- 新北市 : 全華圖書 , 2019.04

面；　公分

ISBN 978-986-503-090-2（平裝）

1. 透視學 2. 繪畫技法

947.13　　　　　　　　　　　108005900

基礎透視　入門手冊

作　　者　Nuomi 諾米

發 行 人　陳本源

執行編輯　余嘉華

封面設計　Nuomi 諾米

出 版 者　全華圖書股份有限公司

郵政帳號　0100836-1號

印 刷 者　宏懋打字印刷股份有限公司

圖書編號　08287

初版二刷　2019年9月

定　　價　新台幣320元

I S B N　978-986-503-090-2（平裝）

全華圖書　www.chwa.com.tw

全華網路書店 Open Tech／www.opentech.com.tw

若您對書籍內容、排版印刷有任何問題，歡迎來信指導 book@chwa.com.tw

臺北總公司(北區營業處)
地址：23671新北市土城區忠義路21號
電話：(02) 2262-5666
傳真：(02) 6637-3695、6637-3696

中區營業處
地址：40256臺中市南區樹義一巷26號
電話：(04) 2261-8485
傳真：(04) 3600-9806

南區營業處
地址：80769高雄市三民區應安街12號
電話：(07) 381-1377
傳真：(07) 862-5562